3주 완성
초등 글씨
연습장

초판 1쇄 발행 2020년 12월 2일
초판 2쇄 발행 2022년 4월 22일

지은이 임성우

발행인 장상진
발행처 경향미디어
등록번호 제313-2002-477호
등록일자 2002년 1월 31일

주소 서울시 영등포구 양평동 2가 37-1번지 동아프라임밸리 507-508호
전화 1644-5613 | **팩스** 02) 304-5613

©임성우

ISBN 978-89-6518-321-1 63640

·값은 표지에 있습니다.
·파본은 구입하신 서점에서 바꿔드립니다.

어린이 제품 안전 특별법에 의한 표시
제품명 도서 **제조자명** 경향미디어 **제조국** 대한민국 **전화번호** 1644-5613
주소 서울시 영등포구 양평동 2가 37-1번지 동아프라임밸리 507-508호
제조년월일 2020년 12월 2일 **사용연령** 8세 이상
※ KC마크는 이 제품이 공통안전기준에 적합하였음을 의미합니다.

3주 완성 초등 글씨 연습장

하루 30분 예쁘고 바른 글씨 익히기

임성우 지음

경향미디어

글씨 연습을 시작하는
학생들에게

이 책을 쓴 저는 나이가 여러분의 부모님이랑 비슷해요. 제가 초등학생일 때는 스마트폰은 물론이고 컴퓨터도 많지 않았어요. 그때를 떠올려 보면 수업시간이나 숙제를 할 때 글씨를 쓰는 것이 힘들었던 기억이 나요. 여러분 중에서도 저처럼 글씨를 쓰는 게 힘든 친구들이 있을 거예요. 이 책은 그런 친구들이 글씨를 좀 더 쉽고 편하게 쓰길 바라는 마음으로 만들었어요.

제가 만났던 사람들 중에서 글씨를 가장 잘 썼던 사람은 누구였을까요? 믿기지 않겠지만 중학교 1학년 때 같은 반 친구였어요. 어떻게 중학교에 갓 입학한 학생이 그렇게 글씨를 잘 쓸 수 있었을까요? 그 친구는 아마도 제가 이후 몇 년 동안 실천했던 글씨 쓰기를 초등학생일 때부터 했을 거예요.

제가 실천했던 글씨 쓰기, 몇 가지를 소개해 볼게요.

처음 시작은 선을 바르게 긋는 연습이었어요. 두 달 정도 하루에 5~10분씩 매일 선긋기 연습을 했어요. 그랬더니 선을 바르게 긋는 게 어렵지 않게 되었어요. 선긋기 연습을 하면서 일기를 쓰거나 무언가를 쓸 때, 시간의 여유가 있다면 정성을 들여 바르게 쓰려고 노력했어요.(가끔씩은 조금 빠르게 쓰는 연습을 하는 것도 나쁘지 않아요.)

그리고 그동안 불편하게 잡고 썼던 연필 잡는 법을 좀 더 쓰기 편한 방법으로 고치기 시작했어요. 연필 잡는 법은 너무 어려워서 바로 고쳐 잡고 쓸 수가 없었어

요. 그래서 목표로 정한 방법으로 잡을 수 있을 때까지 한두 달에 한 번씩만 조금씩 변화를 주면서 바꿨어요. 그렇게 해서 다 고치는 데 1년 정도 걸렸어요.

연필 잡는 법을 처음부터 바른 방법으로 할 수 있다면 가장 좋겠지만 그건 쉽지 않아요. 오히려 억지로 고쳐 잡고 쓰려고 하다 보면 포기하기가 쉬워요. 그래서 무리하게 바꾸려고 하기보다 내가 할 수 있는 만큼만 조금씩 변화를 주면서 바꾸는 것도 좋은 방법이에요.

그렇게 글씨를 정성 들여 바르게 쓰다 보니 연필 잡는 법이 익숙해질 즈음에는 글씨를 쓰면 마음이 차분해졌어요. 사람들은 조금 불안하거나 긴장하면 글씨에 그것이 나타나요. 글씨는 쓰는 사람의 마음 상태에 따라 잘 써질 때도 있고 그렇지 못할 때도 있어요.

여러분이 글씨를 잘 쓰려면 연필을 잡았을 때 마음이 차분해져야 해요. 그래서 차분하게 쓰는 습관이 중요한 거예요. 무슨 일이든 습관이 되면 좀 더 쉽게 그것을 할 수 있어요. 이 책을 보는 모든 친구가 차분하게 글씨 쓰는 습관을 가지길 바랄게요.

임성우

차례

머리말 4 이 책의 활용법 8

1단원 글씨 쓰기의 기초 다지기

2단원 바른 글씨 익히기

글씨 쓰기의 기초 다지기

1단원

이 책은 4단원, 3주 완성으로 구성되어 있어요. 책의 내용 중에서 가장 중요한 부분은 바로 1단원이에요. 연필 잡는 법, 차분히 바르게 쓰는 습관, 선 바르게 긋기 등은 기초라고는 하지만 금방 익힐 수 있는 것이 아니에요.

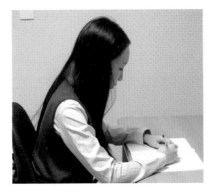

▶ 바른 자세

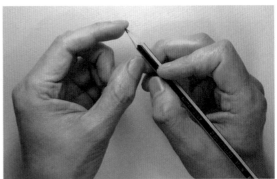

▶ 연필 잡는 법 1

여러분이 글씨 연습을 하는 동안에는 1단원의 내용을 항상 마음에 담아두고 연습하세요. 그것이 글씨를 잘 쓰게 되는 비결입니다.

1일차

연습한 날
월 ○ 일

글씨를 왜 잘 써야 하나요?

연습한 날짜를 써요.

요즘은 스마트폰과 컴퓨터가 대세인 세상이에요. 휴대폰을 조작하고 키보드를 두드리

이 책은 글씨 연습을 꾸준히 할 수 있도록 3주 동안 그날의 날짜를 적고, 연습하도록 되어 있어요. 무슨 일이든 꾸준히 하는 것이 정말 중요해요.

주의할 점은 밀린 숙제 하듯이 글씨를 쓰면 안 된다는 거예요. 하루 분량을 다 못하더라도 차분히 바르게 쓰는 걸 잊지 마세요.

한 글자를 쓰더라도 정성껏 쓰세요. 그게 여러분의 글씨를 꾸준히 발전시키는 방법이에요.

바른 글씨 익히기

2단원은 글자의 모양과 구성 원리를 배우고 익히는 과정이에요. 글자들이 어떻게 구성되어 있고 어떻게 쓰이는지 아는 것은 중요해요. 원리와 방법을 알면 더 효과적으로 글씨를 잘 쓸 수 있기 때문이에요.

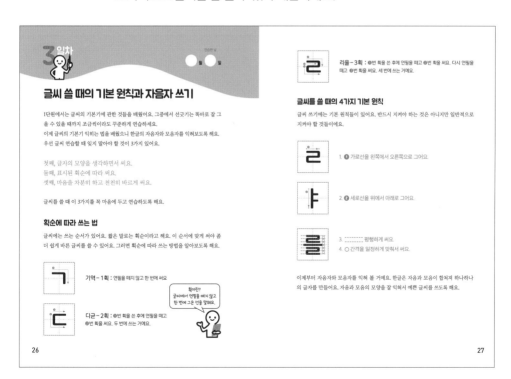

낱말과 문장 바르게 쓰기

3단원

3단원의 핵심은 바르게 띄어 쓰고 줄을 맞춰 쓰는 거예요.

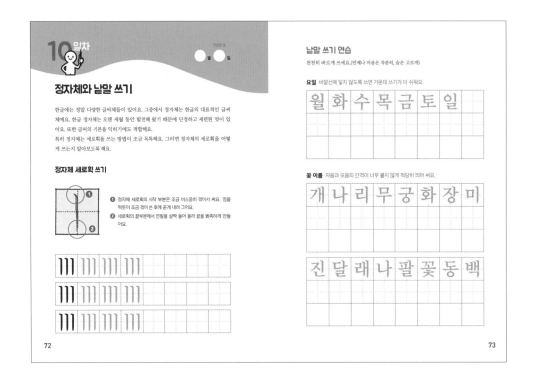

문장을 쓸 때 글자의 모양만큼이나 중요한 것이 전체적인 균형이에요. 속담, 명언, 시 등 무엇을 쓰든 간에 바른 띄어쓰기와 줄 맞춰 쓰기가 여러분의 글씨를 더욱 빛나게 해줄 거예요.

생활 속 글쓰기

4단원

4단원에서는 우리가 생활하면서 흔히 쓸 수 있는 것들을 소개하고 있어요. 글씨를 쓰는 게 스트레스가 되어서는 안 되겠죠? 그렇게 되려면 여러분이 생활 속에서 즐겁게 쓸 일이 많아야 해요.

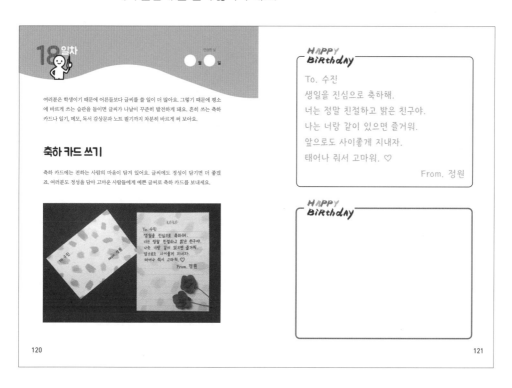

18일차

안녕한 날 □월 □일

여러분은 학생이기 때문에 어른들보다 글씨를 쓸 일이 더 많아요. 그렇기 때문에 평소에 바르게 쓰는 습관을 들이면 글씨가 나날이 꾸준히 발전하게 돼요. 흔히 쓰는 축하 카드나 일기, 메모, 독서 감상문과 노트 필기까지 차분히 바르게 써 보아요.

축하 카드 쓰기

축하 카드에는 전하는 사람의 마음이 담겨 있어요. 글씨에도 정성이 담기면 더 좋겠죠. 여러분도 정성을 담아 고마운 사람들에게 예쁜 글씨로 축하 카드를 보내세요.

HAPPY BIRTHDAY

To. 수진
생일을 진심으로 축하해.
너는 정말 친절하고 밝은 친구야.
나는 너랑 같이 있으면 즐거워.
앞으로도 사이좋게 지내자.
태어나 줘서 고마워. ♡

From. 정원

HAPPY BIRTHDAY

120

121

여러분이 글씨를 잘 쓰게 되면 글씨로 하는 것들을 좀 더 좋아하게 돼요. 책에서 소개한 것들 말고도 자신이 좋아하는 것들이 있을 거예요. 그런 것들을 찾아서 즐겁게 글씨를 쓰도록 해요.

1단원
글씨 쓰기의 기초 다지기

글씨를 왜 잘 써야 하나요?

요즘은 스마트폰과 컴퓨터가 대세인 세상이에요. 휴대폰을 조작하고 키보드를 두드리는 게 글씨를 쓰는 것보다 더 익숙해진 거예요. 과학이 발전하고 시대가 변하면 그 흐름에 따르는 건 아주 자연스러운 일이겠죠.

그럼에도 불구하고 아직도 많은 사람이 글씨를 잘 쓰고 싶어 해요. 왜냐하면 우리들은 많든 적든 거의 매일 글씨를 쓰며 살고 있기 때문이에요.

그렇다면 우리는 왜 글씨를 잘 써야 할까요?

바르게 잘 쓴 글씨예요. 선이 바르지 않고 삐뚤빼뚤해요.

글씨를 바르게 써요. 글씨를 바르게 써요.

어떤 글씨가 읽기에 더 편한가요? 더 보기에 좋나요?

첫째 이유는, 바로 공부하기가 수월해지기 때문이에요. 학생인 여러분은 노트 필기를 하고 정리하면서 항상 글씨를 써야 해요. 그럼 한 번 생각해 볼까요? 만약 글씨를 쓰는 게 쉽다면? 또는 즐겁다면 어떨까요? 아마 공부도 좀 더 쉽고 재밌게 할 수 있을 거예요. 글씨를 차분히 잘 쓰게 되면 글씨를 쓰는 동안 마음이 편안해져서 공부할 때 집중도 더 잘될 거예요.

둘째 이유는, 바르게 잘 쓴 글씨가 눈에 더 잘 들어오고 기억에도 오래 남는다는 거예요. 깔끔한 글씨로 쓴 노트로 공부하면 시간도 절약되고 내용도 머릿속에 더 오래 남아요.

이런 이유 외에도 일기를 쓰고, 글을 짓고, 무언가를 쓸 때, 쉽고 편하게 글씨를 쓸 수 있다는 건 정말 대단한 거예요. 왜냐하면 글씨와 관련된 것들을 훨씬 잘할 수 있기 때문이에요.

방법을 알면 누구나 글씨를 잘 쓸 수 있어요

글씨를 잘 쓰려면 어떻게 해야 할까요? 그 방법을 세 단계로 간단하게 말해 볼게요.

첫 번째, 선을 바르게 긋고
두 번째, 글자의 모양을 잘 익혀서
세 번째, 꾸준히 써서 능숙해지는 거예요.

그렇다면 선을 어떻게 바르게 긋고 글자의 모양은 어떻게 익히며 어떤 방법으로 능숙
해질까요? 그에 맞는 답을 알고 실천한다면 누구나 글씨를 잘 쓸 수 있어요.
중요한 것은 선이든 글씨든 차분한 마음으로 정성껏 바르게 써야 한다는 거예요. 바르
게 쓰려면 어쩔 수 없이 천천히 써야 해요. 한 글자를 쓰더라도 정성껏 쓰는 거예요. 한
글자를 정성껏 바르게 쓰면 열 글자를 대충 쓰는 것보다 여러분의 글씨를 더 발전시킬
수 있어요. 그래서 어린 시절부터 글씨를 천천히 바르게 쓰는 버릇을 들이면 몇 해가
지나지 않아 글씨가 몰라보게 예뻐지는 거예요.

초등 10칸 노트에 연필로 쓴 글씨

저는 글씨 연습을 시작하면서 항상 차분하게 정성껏 쓰려고 노력했어요. 그 결과로 글
씨가 몰라보게 좋아졌답니다. 하지만 이런 과정은 바쁜 중고생들이나 어른들에게는
쉬운 일이 아니에요. 그래서 비교적 여유가 있고 머리가 맑은 초등학교 시절에 기초를
닦는 게 좋아요.
글씨는 기초가 정말 중요해요. 글씨 쓸 때의 바른 자세, 연필 잡는 법, 차분히 바르게
쓰는 습관, 이런 것들을 초등학생 시기에 익힌다면 중학교에 가기 전에 이미 바르고
예쁜 글씨를 쓸 수 있을 거예요. 또한 글씨를 쓰는 것이 즐거운 일이 될 수 있어요.
글씨는 기초를 튼튼히 다져 두면 조금씩이라도 꾸준히 발전해요. 작은 물방울이 바위
를 뚫듯이 하루하루 정성껏 쓰다 보면 어느새 글씨를 잘 쓰게 되는 거예요.
여러분도 저와 함께 오늘부터 차분히 바르게 쓰는 습관을 들여 보세요. 얼마 후에 예

쁘고 멋진 글씨를 쓰는 자신과 만날 수 있을 거예요. 그럼 이제 이런 희망을 갖고 글씨 연습을 시작해 보아요.

바른 글씨란?

바른 글씨에는 공통점이 있어요. 그것이 무엇인지 같이 알아보도록 해요.

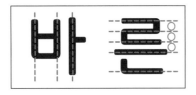

① 선을 바르게 그어요.
② 글씨의 가로선과 세로선은 평행하게 써요.
③ 글씨의 간격은 일정하게 써요.

④ 초성과 받침의 크기는 균형에 맞게 써요.

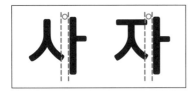

⑤ 자음과 모음의 간격은 알맞게 띄어 써요.

> 바른 글씨를 쓰려면 선을 바르게 긋고 자음과 모음의 간격을 알맞게 띄어 써야 해요. 또한 선들은 평행하고 간격도 일정한 게 보기에 좋아요.

바른 자세로 글씨를 써요

글씨를 쓸 때는 바른 자세로 써야 해요. 허리가 구부정하거나 삐딱한 자세로 글씨를 쓰면 글씨를 바르게 쓰기가 더 힘들어요. 무엇보다 몸에 좋지 않은 영향을 줄 수도 있어요. 특히 허리나 목이 아플 수 있어요. 글씨와 눈의 거리도 너무 가까우면 시력이 나빠져요. 바른 글씨도 쓰고 몸의 건강도 챙겨야겠죠?

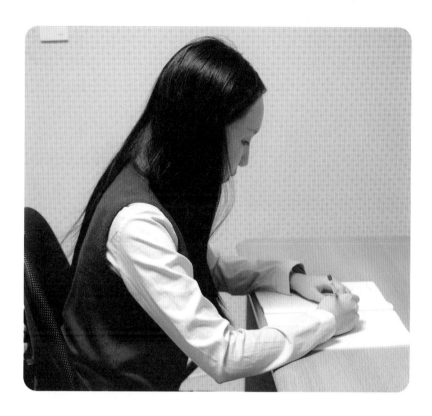

1. 허리를 곧게 펴고 편하게 앉아요.

2. 몸은 등받이에서 조금 떨어져 앉아요.

3. 몸을 앞으로 조금 숙여서 눈과 글씨의 거리가 30cm 정도 되게 해요.

4. 왼팔은 몸 안쪽으로 기울게 책상에 놓아 지지하는 역할을 해 주어요.

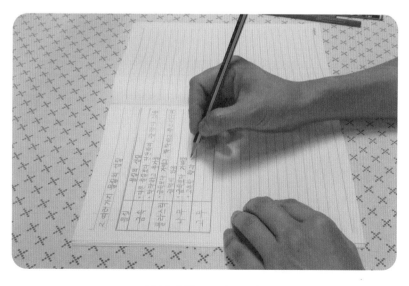

바르게 잡고 쓰는 모습

연필 잡는 법

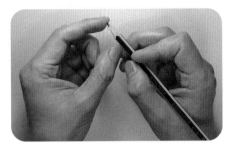

❶ 연필심 끝에서 2.5cm 정도 되는 곳을 중지로 받쳐요.

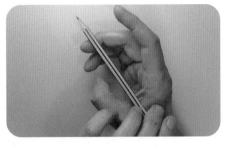

❷ 중지의 첫째 마디 조금 뒷부분에 연필을 받쳐요.

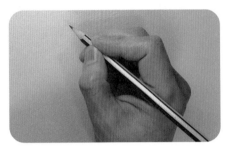

❸ 중지로 받치고 엄지와 검지는 대각선 아래쪽을 향해 누르듯이 잡아 주세요.

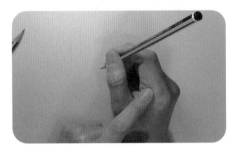

❹ 연필을 검지의 셋째 마디 끝 바로 앞에 기대 주세요.

❺ 엄지, 검지, 중지로 잡은 부분이 삼각형 모양이 되었어요.

❻ 연필을 잡았을 때 손가락 2개 정도가 들어갈 수 있게 동그란 모양을 만들면 돼요.

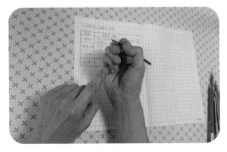

❼ 연필을 잡았을 때 새끼손가락부터 순서대로 안쪽으로 말려 있는 모양이에요.

처음부터 완벽하게 잡기는 힘들어요.
최대한 비슷하게 잡고 쓰도록 해요.

연필을 가볍게 잡고 써야 하나요?

"연필을 가볍게 잡고 쓰세요." 여러분은 이런 말을 들어 본 적이 있나요? 이 말은 맞기도 하고 틀리기도 한 말이에요. 글씨 연습을 이제 막 시작한 여러분은 가볍게 잡고 쓰기보다는 연필이 흔들리지 않을 정도로 꼭 잡고 조금 힘 있게 쓰는 게 좋아요.

그렇다고 손이 아플 정도로 세게 잡고 쓰라는 말은 아니에요. 흔들리지 않게 잡고 조금 힘 있게 써야 손의 힘도 길러지고 글씨의 모양도 더 잘 익힐 수 있어요. 머리뿐만 아니라 손도 글씨를 기억하는 거예요. 나중에 연필 잡는 게 익숙해지면 가볍게 잡고 쓰도록 해요.

연필 잡는 게 익숙해지면 가볍게 쥐고 쓰는 게 좋아요. 그래야 손의 피로도 적고 글씨도 가볍고 빠르게 쓸 수 있어요.

연필 잡는 법이 어려운 친구들에게

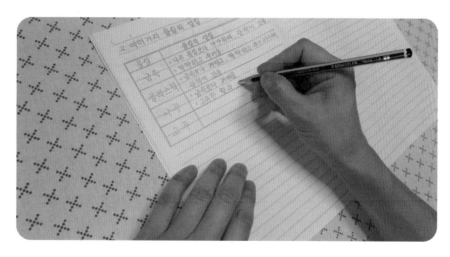

바르게 잡고 쓰는 모습

연필 잡는 법을 익히는 것은 오랜 시간을 필요로 해요. 새롭게 잡는 법을 배울 때는 많이 어색하고 글씨 쓰기도 불편할 거예요. 하지만 시간이 지나고 익숙해지면 연필 잡는 게 편하게 느껴질 테니 너무 걱정할 필요는 없어요.

연필 잡는 법을 좀 더 쉽게 바꿀 수 있는 한 가지 방법을 알려 드릴게요.

우선 연필 잡기가 너무 어렵다면 평소에 잡던 방법에서 불편하지 않을 만큼만 조금 고

쳐 잡고 쓰세요. 시간이 좀 지나고 새롭게 잡는 방법이 익숙해지면 다시 조금씩 변화를 주면서 고쳐 나가는 거예요. 책에 나온 연필 잡는 법과 비슷하게 잡고 쓸 수 있을 때까지 이런 식으로 조금씩 바꾸는 거예요.

연필 잡는 법은 금방 익혀지는 게 아니기 때문에 여유를 갖고 바꾸도록 해요.

필기구 고르기

연필은 글씨 연습용으로 매우 효과적인 필기구예요. 연필의 심이 단단해서 힘 있게 글씨를 쓸 수 있어요. 또한 종이와의 마찰력이 커서 글씨를 천천히 바르게 쓰기에 좋고 손의 힘도 길러 줘요.

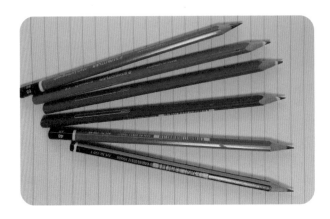

스테들러 연필과 색연필

연필을 고를 때는 겉면이 둥근 것보다는 잡기 편한 육각형이나 삼각형으로 된 것이 좋아요.

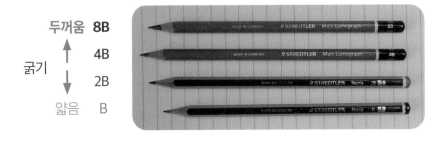

필기용으로는 B나 2B 연필이 적당해요. 심이 조금 부드럽고 진하게 써지기 때문이에요. 글씨를 크게 쓰려면 4B 이상도 괜찮아요.

선긋기로 글씨의 기본기를 다져요

글씨는 기본적으로 선으로 되어 있기 때문에 선을 바르게 잘 그을 수 있다면 글씨도 바르게 쓰기 쉬워요. 그래서 선긋기가 중요한 거예요. 선을 그을 때는 마음을 차분히 하고 천천히 바르게 그어야 해요.

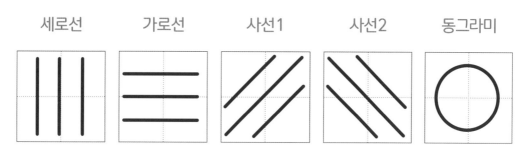

| 세로선 | 가로선 | 사선1 | 사선2 | 동그라미 |

한글 글씨의 기본 선긋기

한글 글씨에서 기본이 되는 선은 가로선, 세로선, 사선 2개, 동그라미가 있어요. 그 외에 나선이나 돌아가는 선들은 글씨에 도움이 되는 선들이에요.

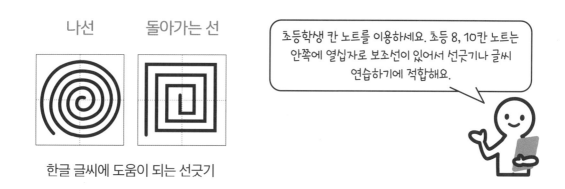

나선 돌아가는 선

초등학생 칸 노트를 이용하세요. 초등 8, 10칸 노트는 안쪽에 열십자로 보조선이 있어서 선긋기나 글씨 연습하기에 적합해요.

한글 글씨에 도움이 되는 선긋기

글씨 연습을 하는 동안에는 하루에 잠깐씩이라도 선긋기 연습을 하는 게 좋아요. 소개한 선들 중에서 한글 글씨의 기본이 되는 선긋기를 주로 연습하세요.

한글 글씨의 기본 선긋기 연습

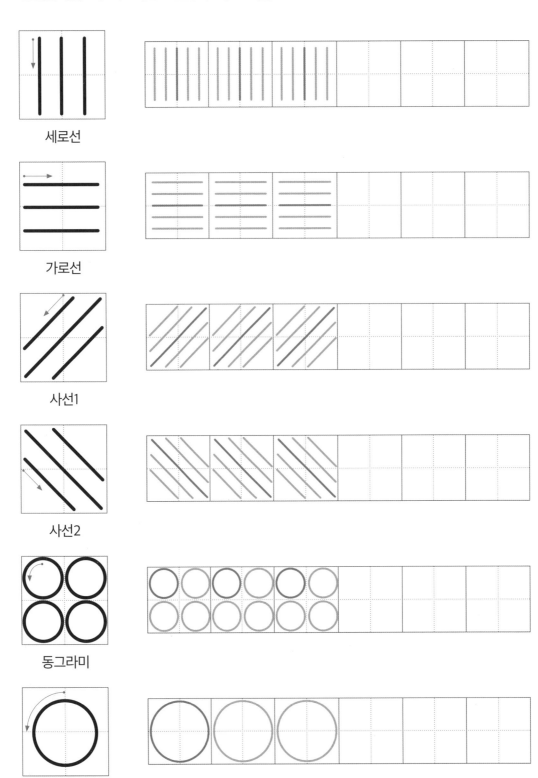

세로선

가로선

사선1

사선2

동그라미

동그라미

한글 글씨에 도움이 되는 선긋기 연습

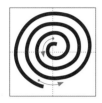

나선1

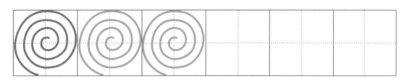

나선은 안에서 밖으로 그려요.

나선2

돌아가는 선1

돌아가는 선은 밖에서 안으로 그려요.

돌아가는 선2

돌아가는 선3

돌아가는 선4

동그라미를 예쁘게 그려요

한글에는 동그라미가 참 많죠? 그건 이응이 들어간 글자가 많기 때문이에요. 동그라미는 이응이에요. 히읗에도 동그라미가 들어가요. 그래서 한글은 동그라미(이응)를 잘써야 글씨가 예쁘고 깔끔해 보여요. 그렇다면 동그라미는 어떻게 연습하면 좋을까요?

여러 가지 동그라미

글씨도 개성이 있기 때문에 동그라미(이응)도 취향에 따라 다양하게 쓸 수 있어요. 하지만 처음에 동그라미 쓰는 연습을 할 때는 최대한 동그랗게 쓰는 게 좋아요. 왜냐하면 글씨의 균형을 익히는 연습부터 해야 하기 때문이에요.

글씨는 균형이 아주 중요해요. 균형이 맞아야 글씨가 바르고 예뻐 보여요. 그러면 아래 연습 칸에 맞춰서 동그라미 쓰는 연습을 해 보아요.

2단원
바른 글씨 익히기

글씨 쓸 때의 기본 원칙과 자음자 쓰기

1단원에서는 글씨의 기본기에 관한 것들을 배웠어요. 그중에서 선긋기는 똑바로 잘 그을 수 있을 때까지 조금씩이라도 꾸준하게 연습하세요.

이제 글씨의 기본기 익히는 법을 배웠으니 한글의 자음자와 모음자를 익혀보도록 해요.

우선 글씨 연습할 때 잊지 말아야 할 것이 3가지 있어요.

첫째, 글자의 모양을 생각하면서 써요.

둘째, 표시된 획순에 따라 써요.

셋째, 마음을 차분히 하고 천천히 바르게 써요.

글씨를 쓸 때 이 3가지를 꼭 마음에 두고 연습하도록 해요.

획순에 따라 쓰는 법

글씨에는 쓰는 순서가 있어요. 짧은 말로는 획순이라고 해요. 이 순서에 맞게 써야 좀더 쉽게 바른 글씨를 쓸 수 있어요. 그러면 획순에 따라 쓰는 방법을 알아보도록 해요.

기역 – 1획 : 연필을 떼지 않고 한 번에 써요

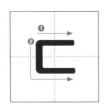

디귿 – 2획 : ①번 획을 쓴 후에 연필을 떼고 ②번 획을 써요. 두 번에 쓰는 거예요.

획이란?
글씨에서 연필을 떼지 않고 한 번에 그은 선을 말해요.

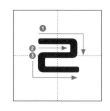

리을－3획 : ❶번 획을 쓴 후에 연필을 떼고 ❷번 획을 써요. 다시 연필을 떼고 ❸번 획을 써요. 세 번에 쓰는 거예요.

글씨를 쓸 때의 4가지 기본 원칙

글씨 쓰기에는 기본 원칙들이 있어요. 반드시 지켜야 하는 것은 아니지만 일반적으로 지켜야 할 것들이에요.

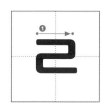

1. ❶ 가로선을 왼쪽에서 오른쪽으로 그어요.

2. ❷ 세로선을 위에서 아래로 그어요.

3. ------- 평행하게 써요.
4. ○ 간격을 일정하게 맞춰서 써요.

이제부터 자음자와 모음자를 익혀 볼 거예요. 한글은 자음과 모음이 합쳐져 하나하나의 글자를 만들어요. 자음과 모음의 모양을 잘 익혀서 예쁜 글씨를 쓰도록 해요.

기본 자음자 연습

한글의 기본 자음자는 ㄱ부터 ㅎ까지 14개예요. 모양을 잘 보고 획순에 따라서 쓰도록 해요.

기역 : ❶ 가로로 긋고 90도로 꺾어서 세로획을 그어요.

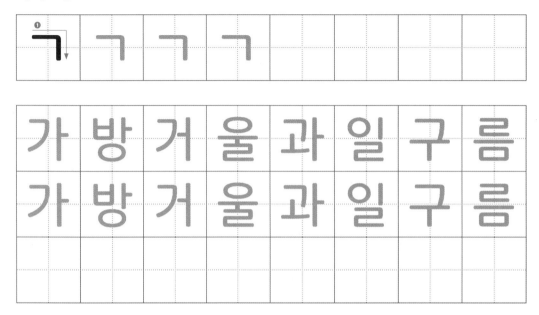

니은 : ❶ 세로로 내려 긋고 90도로 꺾어서 좀 더 길게 가로획을 그어요.

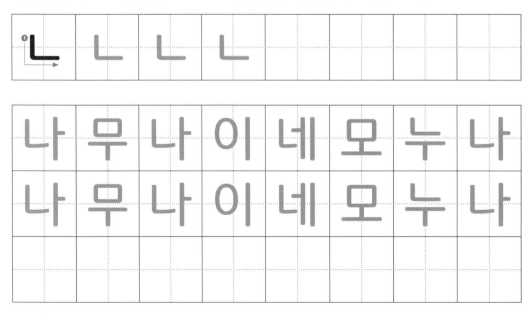

28

디귿 : ❶ 가로획을 긋고, ❷ 니은을 써요.

ㄷ ㄷ ㄷ ㄷ

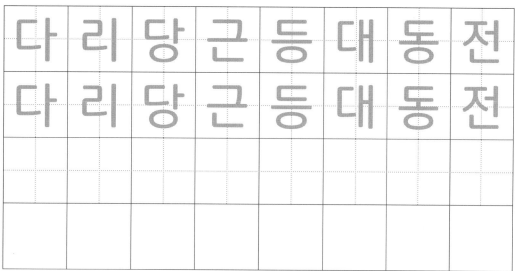

다	리	당	근	등	대	동	전
다	리	당	근	등	대	동	전

리을 : ❶ 세로가 짧은 기역을 쓰고, ❷, ❸ 디귿을 써요.

ㄹ ㄹ ㄹ ㄹ

리	본	레	몬	라	면	로	봇
리	본	레	몬	라	면	로	봇

미음 : ❶ 내려 긋고, ❷ 기역을 쓰고, ❸ 가로획을 써요.

ㅁ	ㅁ	ㅁ	ㅁ				

마	늘	모	기	무	게	무	릎
마	늘	모	기	무	게	무	릎

비읍 : ❶, ❷ 세로획을 두 번 긋고, ❸, ❹ 가로획을 순서대로 써요.

ㅂ	ㅂ	ㅂ	ㅂ				

바	지	바	람	벌	레	배	추
바	지	바	람	벌	레	배	추

시옷 : ❶ 왼쪽 아래로 비스듬히 내려 긋고, ❷ 오른쪽 아래로 짧게 내려 써요.

人	人	人	人				

사	자	생	일	소	풍	선	물
사	자	생	일	소	풍	선	물

이응 : ❶ 위쪽 중간에서 시계 반대 방향으로 한 번에 써요.

O	O	O	O				

아	기	양	파	연	필	우	산
아	기	양	파	연	필	우	산

지읒 : ❶ 가로획을 긋고, ❷, ❸ 시옷을 써요..

ㅈ	ㅈ	ㅈ	ㅈ				

장	미	접	시	조	개	지	갑
장	미	접	시	조	개	지	갑

치읓 : ❶ 점을 찍듯이 짧게 긋고, ❷, ❸, ❹ 지읒을 써요.

ㅊ	ㅊ	ㅊ	ㅊ				

차	레	창	문	촛	불	책	상
차	레	창	문	촛	불	책	상

키읔 : ❶ 기역을 쓰고, ❷ 중간에 가로획을 그어요.

ㅋ	ㅋ	ㅋ	ㅋ				

카	드	커	피	쿠	폰	크	림
카	드	커	피	쿠	폰	크	림

티읕은 쓰는 법이 2가지예요.

티읕1 : ❶, ❷ 가로획을 두 번 긋고, ❸ 니은을 써요.

ㅌ	ㅌ	ㅌ	ㅌ				

탄	생	토	끼	트	럭	태	양
탄	생	토	끼	트	럭	태	양

티읕2 : ❶ 가로획을 긋고, ❷, ❸ 디귿을 써요.

'티읕1'보다 '티읕2'가 더 쓰기 편해서 일반적으로 더 많이 써요.

트	트	트	트					

탄	생	토	끼	트	럭	태	양	
탄	생	토	끼	트	럭	태	양	

피읖 : ❶ 가로획을 긋고, ❷, ❸ 짧게 내려 긋기 두 번을 한 후에, ❹ 가로획을 그어요.

피	피	피	피					

파	도	펭	귄	포	도	풍	선	
파	도	펭	귄	포	도	풍	선	

히읗 : ❶ 점을 찍듯이 짧게 긋고, ❷ 가로획을 쓴 후, ❸ 이응을 써요.

하	늘	한	글	호	두	화	가

복합 자음자 쓰기

복합 자음자 연습

한글 복합 자음자는 'ㄱ, ㄷ, ㅂ, ㅅ, ㅈ'을 쌍둥이처럼 자음자를 하나씩 더 붙여서 만들었어요. 2개의 자음으로 되어 있기 때문에 한 자음의 가로폭을 좁게 써야 해요. 모두 5자예요.

쓰는 순서는 기본 자음자와 같아요.

쌍기역

ㄲ	ㄲ	ㄲ	ㄲ				

까	치	꼬	마	꿈	결	껍	질
까	치	꼬	마	꿈	결	껍	질

쌍디귿

ㄸ	ㄸ	ㄸ	ㄸ				

떡	국	딴	청	뗏	목	뚜	껑
떡	국	딴	청	뗏	목	뚜	껑

쌍비읍

ㅃ	ㅃ	ㅃ	ㅃ				

빵	집	뻘	섬	뿌	리	뼈	대
빵	집	뻘	섬	뿌	리	뼈	대

쌍시옷

ㅆ	ㅆ	ㅆ	ㅆ				

싸	움	쏘	다	썰	물	쑥	갓
싸	움	쏘	다	썰	물	쑥	갓

쌍지읒

ㅉ	ㅉ	ㅉ	ㅉ				

짜	증	쪽	지	쭈	뼛	번	쩍
짜	증	쪽	지	쭈	뼛	번	쩍

모음자 쓰기

기본 모음자 연습

모음은 가로선과 세로선으로 이루어져 있어요. 가로선과 세로선을 바르게 쓸 수 있다면 모음자를 예쁘게 쓰는 것도 쉬워져요. 그래서 선긋기가 중요한 거예요. 모음도 순서에 맞게 따라 쓰도록 해요. 기본 모음(ㅏ, ㅑ, ㅓ, ㅕ, ㅗ, ㅛ, ㅜ, ㅠ, ㅡ, ㅣ)을 연습해 보아요.

모음자에서 내려 긋기는 항상 수직이어야 해요. 똑바로 내려 그을 수 있도록 매일 조금씩이라도 연습하도록 해요.

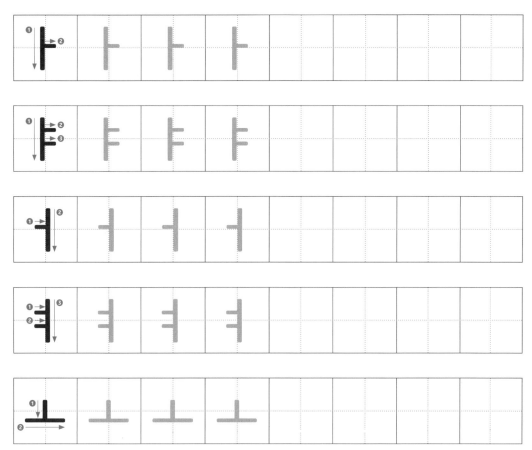

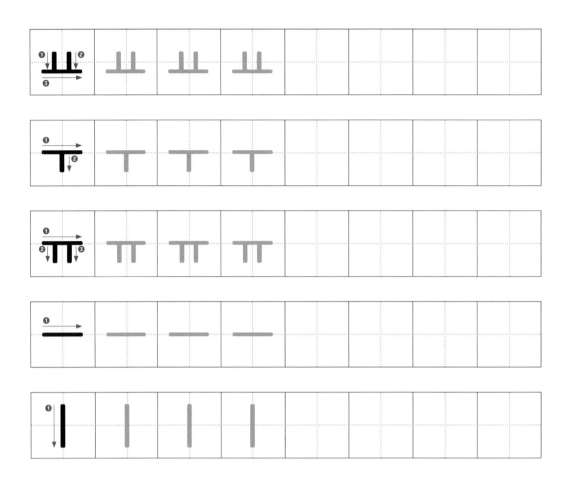

복합 모음자 연습

복합 모음은 2개 이상의 모음이 합쳐진 형태예요. 복합 모음(ㅐ, ㅒ, ㅔ, ㅖ, ㅘ, ㅙ, ㅚ, ㅝ, ㅞ, ㅟ, ㅢ)을 연습해 보아요.

내려 긋기가 2개일 때는 앞의 것을 조금 짧게 써요. (획순에 따라 써요.)

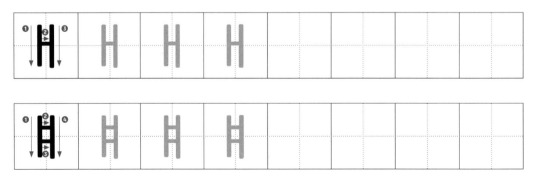

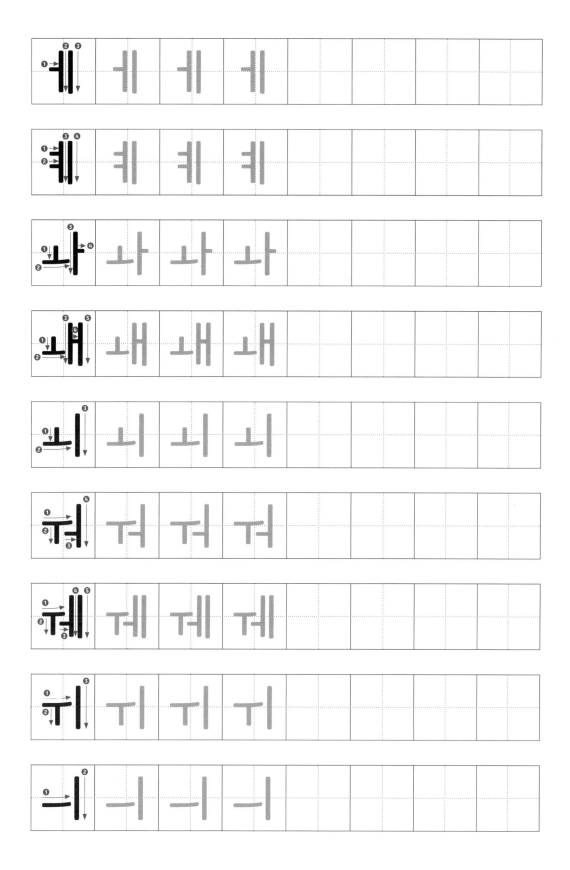

모음에 따라 달라지는 자음자 쓰기

자음자는 같이 쓰는 모음에 따라 모양을 다르게 써요. '가'를 쓸 때와 '고'를 쓸 때의 기역이 다른 것처럼 쓰는 위치에 따라 어울리는 모양으로 바꿔서 쓰는 거예요. 그럼 모음에 따라 어떻게 자음자가 달라지는지 알아보고 연습해 보아요.

자음자 연습

모양이 바뀌는 규칙이 비슷한 자음자들끼리 묶어서 익히도록 해요.

ㄱ, ㅋ, ㄲ

ㅣ, ㅏ, ㅑ, ㅓ, ㅕ, ㅐ, ㅔ, ㅖ 등과 같이 쓸 때

ㄱ	ㄱ						

가	거	게	갸	겨	계	기	개
가	거	게	갸	겨	계	기	개

ㅋ	ㅋ						

카	커	케	캬	켜	켸	키	캐
카	커	케	캬	켜	켸	키	캐

ㄲ	ㄲ						

까	꺼	께	꺄	껴	꼐	끼	깨
까	꺼	께	꺄	껴	꼐	끼	깨

ㅗ, ㅛ, ㅜ, ㅠ, ㅡ 등과 같이 쓸 때 *받침으로도 써요.

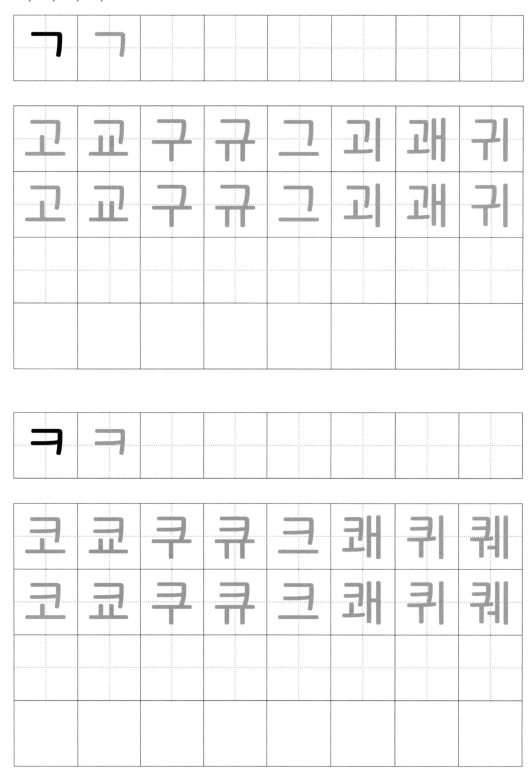

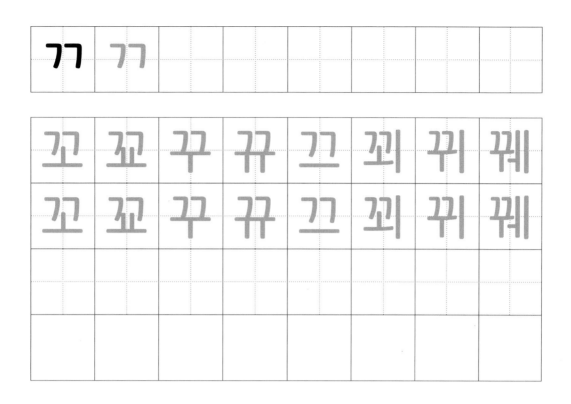

ㄴ, ㄷ, ㄹ, ㅌ

ㅏ, ㅑ, ㅣ, ㅐ 등과 같이 쓸 때

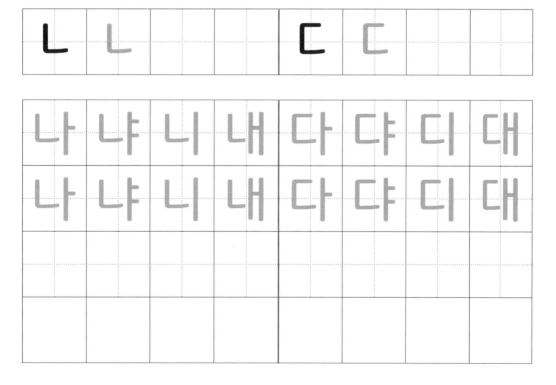

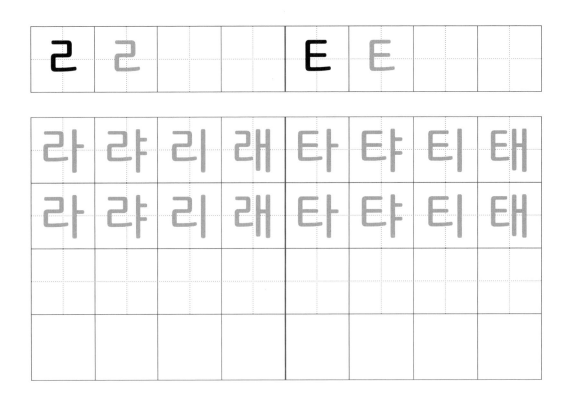

ㄹ ㄹ ㅌ ㅌ

라 랴 리 래 타 탸 티 태
라 랴 리 래 타 탸 티 태

ㅓ , ㅕ , ㅔ . ㅖ 등과 같이 쓸 때

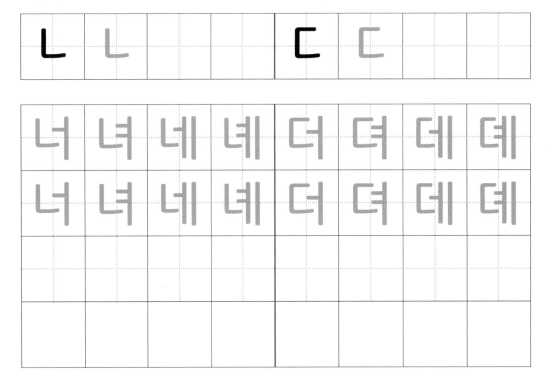

ㄴ ㄴ ㄷ ㄷ

너 녀 네 녜 더 뎌 데 뎨
너 녀 네 녜 더 뎌 데 뎨

46

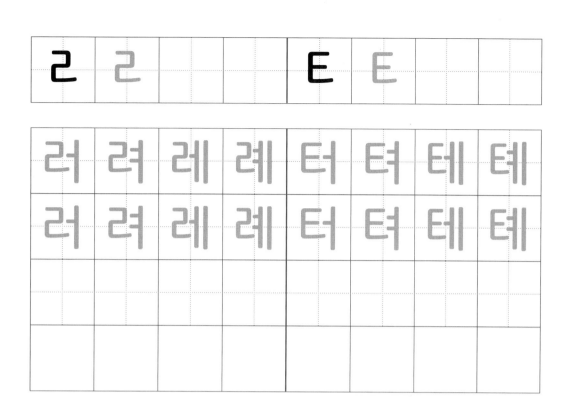

ㄹ ㄹ | | E E | |

러 려 레 례 터 텨 테 테
러 려 레 례 터 텨 테 테

ㅗ, ㅛ, ㅜ, ㅠ, ㅡ 등과 같이 쓸 때 * 받침으로도 써요.

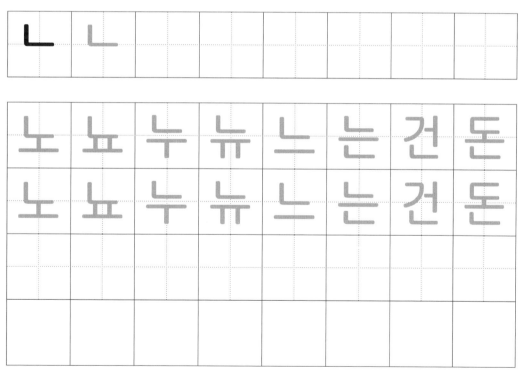

ㄴ ㄴ | | | | | |

노 뇨 누 뉴 느 는 건 돈
노 뇨 누 뉴 느 는 건 돈

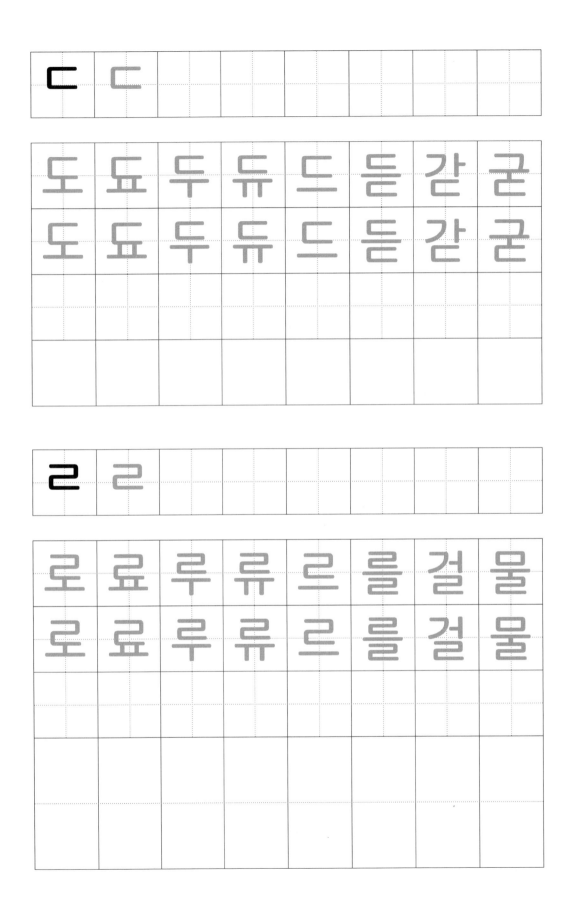

ㄷ ㄷ

도 됴 두 듀 드 든 갇 굳
도 됴 두 듀 드 든 갇 굳

ㄹ ㄹ

로 료 루 류 르 를 걸 물
로 료 루 류 르 를 걸 물

48

ㅌ	ㅌ						

토	툐	투	튜	트	같	홑	맡
토	툐	투	튜	트	같	홑	맡

ㅅ, ㅈ, ㅊ

ㅏ, ㅑ, ㅓ, ㅕ, ㅣ 등과 같이 쓸 때

ㅅ	ㅅ						

사	샤	서	셔	시	새	세	셰
사	샤	서	셔	시	새	세	셰

ㅈ	ㅈ						

자	쟈	저	져	지	재	제	졔
자	쟈	저	져	지	재	제	졔

ㅊ	ㅊ						

차	챠	처	쳐	치	채	체	쳬
차	챠	처	쳐	치	채	체	쳬

ㅗ, ㅛ, ㅜ, ㅠ, ㅡ 등과 같이 쓸 때 * 받침으로도 써요.

人	人							

소	쇼	수	슈	스	낫	곳	풋
소	쇼	수	슈	스	낫	곳	풋

ㅈ	ㅈ							

조	죠	주	쥬	즈	낮	곶	찾
자	쟈	저	져	지	낮	곶	찾

51

大	大						

초	쵸	추	츄	츠	낮	돚	윷
초	쵸	추	츄	츠	낮	돚	윷

'ㅁ, ㅂ, ㅇ, ㅍ, ㅎ'은 위치에 따른 모양의 차이가 크지 않기 때문에 한 가지로 써요.

연습한 날

월　　**일**

한글 글자의 3가지 형태 익히기

한글 글자의 짜임새를 알면 글씨를 쓰는 데 도움이 돼요. 글자가 모인 형태에 따라 크게 3가지로 나눌 수 있어요.

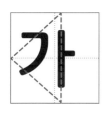

첫 번째는 가로로 모인 글자
(예 : 가, 나, 더, 러, ◁모양)

두 번째는 세로로 모인 글자
(예 : 고, 노, 두, 룸, 북, △ ◇모양)

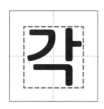

세 번째는 가로 모임과 세로 모임이 섞인 글자
(예 : 각, 난, 달, 람, □모양)

이중에서 세로로 모인 글자는 받침이 있는 것과 없는 것이 있어요. 그래서 4가지 모양으로 나누어지는 거예요.
그럼 글자들이 어떻게 이루어져 있는지 알아보고 연습해 보도록 해요.

가로 모임 글자

자음과 모음이 가로로 모인 글자예요.

가로 모임 글자는 자음을 세로획의 왼편 중앙에 써요.

❶ 글자의 모양에 맞게 선을 그려 넣어요.

❷ 모양에 맞게 가로 모임 글자를 써 넣어요.

세로 모임 글자

자음과 모음이 세로로 모인 글자예요.

세로 모임 글자(받침이 없을 때)

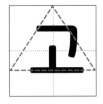

자음을 가로획의 위쪽 중앙에 써요.

❶ 글자의 모양에 맞게 선을 그려 넣어요.

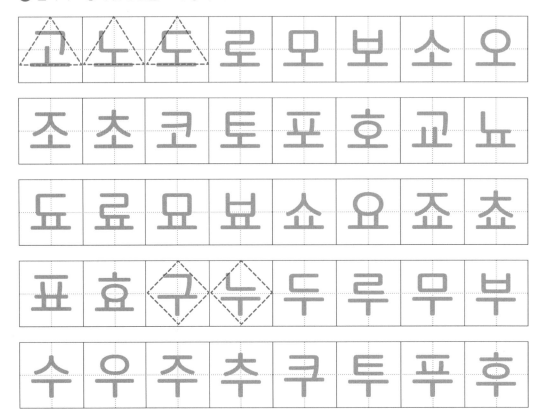

❷ 모양에 맞게 세로 모임 글자를 써 넣어요.

세로 모임 글자(받침이 있을 때)

위 자음과 아래 받침의 오른쪽을 나란히 맞춰서 써요.

❶ 글자의 모양에 맞게 선을 그려 넣어요.

② 모양에 맞게 세로 모임 글자를 써 넣어요.

섞임 모임 글자

가로 모임 글자와 세로 모임 글자가 섞여 있는 글자예요.

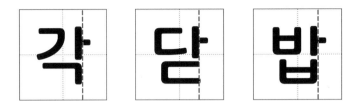

1. 초성과 받침의 크기를 비슷하게 균형 있게 써요.
2. 모음의 세로획과 받침의 오른쪽을 맞춰서 써요.

❶ 글자의 모양에 맞게 선을 그려 넣어요.

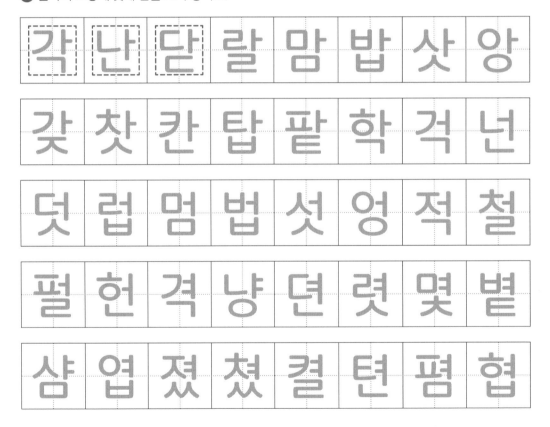

❷ 모양에 맞게 글자를 섞임 모임 글자 써 넣어요.

쌍받침과 겹받침 쓰기

쌍받침은 똑같은 자음 2개로 이루어진 받침이에요. 복합 자음자 중에서 'ㄲ'과 'ㅆ'만 받침으로 써요.

겹받침은 서로 다른 2개의 자음으로 이루어진 받침이에요. 모두 11개가 있어요.

쌍받침과 겹받침은 받침 자리에 2개의 자음이 들어가기 때문에 각각의 자음자를 조금 작게 써야 해요.

'앉다'처럼 겹받침은 받침의 각 자음자를 작게 써야 글자가 어색하지 않고 균형 있게 보여요. 그러면 쌍받침과 겹받침이 어떻게 쓰였는지 알아보고 연습해 보도록 해요.

쌍받침 쓰기 연습

밖 [박] | ㄲ | ㄲ | ㄲ

있다 [읻따] | ㅆ | ㅆ | ㅆ

겪	다	묶	다	갔	다	있	다
겪	다	묶	다	갔	다	있	다

겹받침 쓰기 연습

몫 [목] | ㄳ | ㄳ | ㄳ

앉다 [안따] | ㄴㅈ | ㄴㅈ | ㄴㅈ

몫	몫	몫	몫	앉	다	앉	다
몫	몫	몫	몫	앉	다	앉	다

많다 [만:타] ㄴㅎ ㄴㅎ ㄴㅎ

앓다 [알타] ㄹㅎ ㄹㅎ ㄹㅎ

많다 많다 앓다 앓다
많다 많다 앓다 앓다

읽다 [익따] ㄹㄱ ㄹㄱ ㄹㄱ

젊다 [점:따] ㄹㅁ ㄹㅁ ㄹㅁ

읽다 읽다 젊다 젊다
읽다 읽다 젊다 젊다

넓다
[널따]

| ㄼ | ㄼ | ㄼ |

곬
[골]

| ㄳ | ㄳ | ㄳ |

뜻 : 한쪽 방향으로 트이어 나가는 길

넓	다	넓	다	곬	곬	곬	곬
넓	다	넓	다	곬	곬	곬	곬

훑다
[훌따]

| ㄾ | ㄾ | ㄾ |

읊다
[읍따]

| ㄿ | ㄿ | ㄿ |

훑	다	훑	다	읊	다	읊	다
훑	다	훑	다	읊	다	읊	다

옳다 [올타]	ㄹㅎ	ㄹㅎ	ㄹㅎ	값 [갑]	ㅂㅅ	ㅂㅅ	ㅂㅅ

옳	다	옳	다	값	값	값	값
옳	다	옳	다	값	값	값	값

겹받침, 쌍받침 쓰기 연습

밝	다			맑	다		
섞	다			닦	다		
밟	다			얇	다		
잃	다			없	다		

칸 노트에 글씨 연습하는 2가지 방법

네모 칸의 가운데 쓰기(일반적인 방법)

1. 바깥 선에 닿지 않도록 쓰면 중앙에 쓰기가 더 쉬워요.
2. 네모 칸의 중앙에 쓰면 글자가 안정적이고 정돈돼 보여요.

새	우	고	래	문	어	거	북
새	우	고	래	문	어	거	북

보조선에 맞춰 쓰기

선긋기가 아직 서투른 학생들은 보조선에 맞춰서 쓰는 연습을 해 보세요. 보조선에 맞춰 쓰기 때문에 글씨 쓰기가 훨씬 쉬워요. 모양을 생각하면서 쓰다 보면 자음과 모음의 올바른 위치를 자연스럽게 익히게 돼요.

1. 세로 보조선에 글자의 오른쪽을 맞춰서 써요.

2. 글자의 모양과 간격을 생각하면서 써요.

3. 보조선에 맞춰 쓰기 때문에 선을 바르게 긋기가 쉬워요.

4. 자음과 모음의 간격, 글자의 짜임새를 익히는 데 도움이 돼요.

봄 여 름 가 을 겨 울 철

국 어 수 학 미 술 체 육

구 름 해 달 별 무 지 개

베 짱 이 거 미 잠 자 리

오 징 어 새 우 고 등 어

배 추 마 늘 양 파 깻 잎

설날추석명절세배

교사공무원경찰관

기린여우하마표범

머리어깨무릎손발

3단원
낱말과 문장 바르게 쓰기

정자체와 낱말 쓰기

한글에는 정말 다양한 글씨체들이 있어요. 그중에서 정자체는 한글의 대표적인 글씨체예요. 한글 정자체는 오랜 세월 동안 발전해 왔기 때문에 단정하고 세련된 멋이 있어요. 또한 글씨의 기본을 익히기에도 적합해요.

특히 정자체는 세로획을 쓰는 방법이 조금 독특해요. 그러면 정자체의 세로획을 어떻게 쓰는지 알아보도록 해요.

정자체 세로획 쓰기

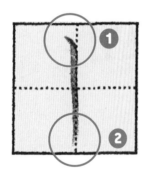

❶ 정자체 세로획의 시작 부분은 조금 비스듬히 꺾어서 써요. 점을 찍듯이 조금 꺾어 쓴 후에 곧게 내려 그어요.

❷ 세로획의 끝부분에서 연필을 살짝 들어 올려 끝을 뾰족하게 만들어요.

낱말 쓰기 연습

천천히 바르게 쓰세요.(언제나 마음은 차분히, 숨은 고르게)

요일 바깥선에 닿지 않도록 쓰면 가운데 쓰기가 더 쉬워요.

월	화	수	목	금	토	일	

꽃 이름 자음과 모음의 간격이 너무 붙지 않게 적당히 띄어 써요.

개	나	리	무	궁	화	장	미

진	달	래	나	팔	꽃	동	백

동물

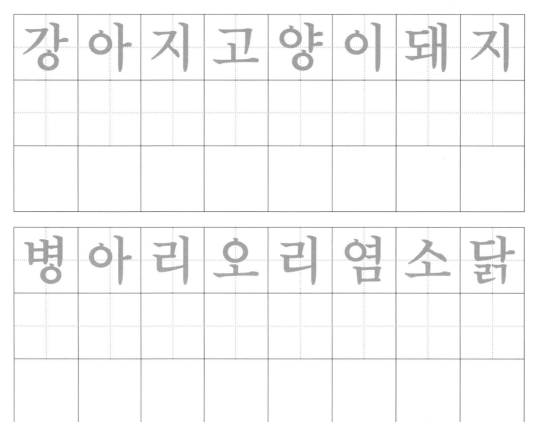

강	아	지	고	양	이	돼	지

병	아	리	오	리	염	소	닭

우리나라의 위인들

한국을 빛낸 역사 속 위인들의 이름을 바른 글씨로 써 보아요.

초성과 받침으로 쓰인 자음의 크기를 비슷하게 균형에 맞게 써요.

단	군	최	영	을	지	문	덕

세종대왕신사임당

이율곡이순신계백

한석봉정약용논개

유관순안중근김구

세계의 위인들

인류 역사 속 위인들의 이름을 써 보아요.

아인슈타인에디슨

모차르트슈베르트

헬렌컬러안데르센

공자석가모니간디

소크라테스피카소

레오나르도다빈치

바른 띄어쓰기

우리가 말할 때 잠깐 쉬는 곳이 글로 쓸 때는 띄어 쓰는 곳이에요. 바르게 띄어쓰기를 하면 읽는 사람이 뜻을 쉽고 정확하게 이해할 수 있어요.

> **❶** 아버지 가방에 들어가신다.
> **❷** 아버지가 방에 들어가신다.

①처럼 띄어쓰기를 잘못하면 전혀 다른 뜻이 될 수 있어요.
②와 같이 바른 곳에서 띄어 써야 의미를 정확하게 전달할 수 있어요.

> **❶** 엄마가 큰 집으로 들어가셨어요.
> **❷** 엄마가 큰집으로 들어가셨어요.

이때 ①의 '큰 집'은 커다란 집을, ②의 '큰집'은 큰아버지댁을 의미해요. 띄어 쓰는 곳에 따라 의미도 달라지는 거예요.
띄어쓰기는 글을 눈으로 보기에 좋고 읽기도 쉽게 해 주는 글쓰기 규칙이에요. 또한 의미도 정확하게 전달할 수 있게 해 주기 때문에 바르게 띄어 써야 해요.

낱말과 낱말은 띄어 써요.

한글은 낱말과 낱말사이를 띄어 쓰는 게 원칙이에요. 낱말은 뜻을 가진 가장 작은 단위를 말해요.

> 산과√들에√꽃이√핀다.

예처럼 낱말과 낱말 사이는 띄어 써야 해요. 다만 '-과, -에, -이, -을, -를'과 같이 다른 말을 도와주는 조사는 앞말에 붙여 써요.

낱말과 낱말 사이 띄어 쓰기 연습

우리 ✓ 동네
우리 동네

수업 ✓ 시간
수업 시간

우리 ✓ 집 ✓ 강아지 ✓ 누리
우리 집 강아지 누리

책상 ✓ 위에 ✓ 있는 ✓ 가방
책상 위에 있는 가방

아침 ✓ 해가 ✓ 밝았어요.
아침 해가 밝았어요.

예쁜 ✓ 꽃이 ✓ 피었습니다.

하루 ✓ 종일 ✓ 비가 ✓ 왔다.

친구들과 ✓ 함께 ✓ 놀아요.

책은 ✓ 훌륭한 ✓ 스승이다.

틀리기 쉬운 띄어쓰기

의존 명사는 띄어 써요.

의존 명사 : 자립성이 없이 다른 말에 기대어 쓰이는 명사. (~것, ~수, ~뿐, ~만큼 등이 있어요)

~것

아	는	√	것	이	√	힘	이	다	.	
아	는		것	이		힘	이	다	.	

~수

나	도	√	할	√	수	√	있	어	요	.
나	도		할		수		있	어	요	.

~뿐

고	마	울	√	뿐	만	√	아	니	라	
고	마	울		뿐	만		아	니	라	

~만큼

베	푼	✓	만	큼	✓	돌	아	온	다	.
베	푼		만	큼		돌	아	온	다	.

띄어쓰기 연습

다음 문장에서 띄어 써야 할 곳에 ✓ 표시를 한 후 연습칸의 문장을 완성하세요.

아무리잘쓴글씨라도맞춤법이엉망이면읽고싶지않다.

아	무	리								
	맞	춤	법	이						
					않	다	.			

매일삼십분이라도시간을정해놓고책을읽자.

매	일									
시	간	을								
		읽	자	.						

헷갈리기 쉬운 띄어쓰기

들

2개 이상의 사물을 열거할 경우, '들'이 '그런 따위'란 뜻일 때는 띄어 써요. - 의존 명사

| 연 | 필 | , | ✓ | 자 | , | ✓ | 공 | 책 | ✓ | 들 | 을 |
| ✓ | 가 | 방 | 에 | ✓ | 넣 | 어 | 요 | . | | | |

'들'이 여럿을 의미할 때는 붙여 써요. - 접미사

| 사 | 람 | 들 | 이 | | 길 | 을 | | 건 | 너 | 요 | . |

연	필	,									

| 사 | 람 | | | | | | | | | | |

대로

'대로'가 어떤 모양이나 상태를 말할 때는 띄어 써요. - 의존 명사

| 도 | 착 | 하 | 는 | ✓ | 대 | 로 | ✓ | 씻 | 어 | 요 | . |

'대로'가 따로따로 구별됨을 뜻할 때는 붙여 써요. - 조사

| 큰 | | 것 | 은 | | 큰 | | 것 | 대 | 로 | | |

도	착								

큰									

뿐

'뿐'이 어떠할 따름을 뜻할 때는 띄어 써요. - 의존 명사

그	저	✓	웃	을	✓	뿐	이	다	.

'뿐'이 그것만이고 더는 없음을 뜻할 때는 붙여 써요. -접미사

돌	아	온		사	람	은		우	리뿐	이
다	.									

그	저								

돌	아	온							

만

'만'이 지나간 시간을 나타낼 때는 띄어 써요. - 의존 명사

한	✓	달	✓	만	에	✓	만	났	다	.

'만'이 어느 것을 한정함을 나타낼 때는 붙여 써요. - 조사

국	어	는	✓	하	나만		틀	렸	다	.

한									

국	어	는							

단위를 나타내는 의존 명사는 그 앞의 수 관형사와 띄어 써요

관형사 : 체언 앞에 쓰여 그 체언이 어떠한 것이라고 꾸며 주는 품사

시, 분

열	두	✓	시	✓	삼	십	✓	분		
열	두		시		삼	십		분		

송이

바	나	나	✓	다	섯	✓	송	이		
바	나	나		다	섯		송	이		

자루

색	연	필	✓	한	✓	자	루			
색	연	필		한		자	루			

줄 맞춰 쓰기

글씨를 쓸 때는 높낮이가 들쭉날쭉하지 않게 줄을 맞춰 써야 보기에 좋아요.

줄을 맞춰 쓴 글씨(○)	들쭉날쭉 쓴 글씨(×)
★가는 말이 고와야	가는 말이 고와야

줄 맞춰 쓰기 요령

1. ★가운데 빨간 선이 중간에 오게 글씨를 써요.
2. ⊙선에 닿지 않게 써요.
3. 첫 글자를 잘 보고 높이를 맞춰 가면서 써요.

왼쪽 첫 글자인 '영'자를 기준으로 삼아 줄을 맞춰 쓰도록 해요.

줄 맞춰 쓰기 연습

(김소월의 '진달래꽃' 중에서)

영변에 약산 진달래꽃

아름따다 가실 길에 뿌리우리다.

가시는 걸음걸음 놓인 그 꽃을 사뿐히

즈려밟고 가시옵소서.

교훈과 지혜가 담긴 속담 쓰기

속담은 예로부터 전해 내려오는 교훈이 담긴 짧은 말들이에요. '천리 길도 한 걸음부터', '일찍 일어나는 새가 벌레를 잡는다.'처럼 삶의 지혜와 깨우침을 담아 재치 있게 표현한 말이에요.

선조들의 삶의 지혜가 담긴 속담을 바르게 쓰면서 의미도 되새겨 보세요.

줄 맞춰 쓰기 연습 속담들을 써 보아요.

천리 길도 한 걸음부터
뜻 : 어떤 일이든 시작이 중요하다.

공든 탑은 무너지지 않는다.
뜻 : 많은 노력과 정성이 들어가면 실패하지 않는다.

호랑이도 제 말하면 온다.

뜻 : 자리에 없는 사람을 흉보거나 비방하지 말라.

구르는 돌에는 이끼가 끼지 않는다.

뜻 : 노력하는 사람은 뒤처지지 않고 계속해서 발전한다.

소 잃고 외양간 고친다

뜻 : 일이 이미 잘못된 뒤에는 손을 써도 소용이 없다.

도둑이 제 발 저리다.

뜻 : 자신의 잘못이 들킬까 봐 조마조마하다.

마른하늘에 날벼락

뜻 : 뜻밖에 당하게 되는 안 좋은 일

수박 겉핥기

뜻 : 어떤 것의 속 내용은 모르고 겉만 건드리는 것

우물 안 개구리

뜻 : 자신이 아는 것이 전부라고 생각하는 사람

꼬리가 길면 밟힌다.

뜻 : 아무리 남모르게 나쁜 일을 한다고 해도 오랫동안 계속하면 결국에는 들키고 만다.

병 주고 약 준다.

뜻 : 남을 해치고 교활하게 모른 척하며 도와주는 척한다.

남의 떡이 더 커 보인다.

뜻 : 다른 사람의 것이 더 좋아 보여 탐이 난다.

비 온 뒤에 땅이 굳어진다.

뜻 : 어떤 시련을 겪은 뒤에 더 강해짐을 비유적으로 이르는 말

콩 심은 데 콩 나고 팥 심은 데 팥 난다.

뜻 : 어떤 원인이나 까닭에 따라 그 결과가 생긴다.

닭 잡아먹고 오리발 내민다.

뜻 : 자신이 한 일을 사실대로 말하지 않고 꾀를 부려 넘어가려 한다.

바늘 도둑이 소도둑 된다.

뜻 : 아무리 작은 일이라도 나쁜 일을 계속 하게 되면 큰 죄를 짓게 된다.

밑 빠진 독에 물 붓기

뜻 : 아무리 힘을 들여도 보람이 없는 일이다.

뛰는 놈 위에 나는 놈 있다.

뜻 : 어떤 한 분야에서 뛰어난 사람이라도 그보다 훨씬 더 뛰어난 사람이 있다.

참새가 방앗간을 그냥 지나랴.

뜻 : 사람이 자기가 좋아하는 것을 그냥 지나치지 못함을 이르는 말

고생을 사서 한다.

뜻 : 잘못 처신한 탓에 하지 않아도 될 고생을 한다.

꿀 먹은 벙어리

뜻 : 속에 있는 생각을 겉으로 나타내지 못하는 사람을 두고 놀림조로 이르는 말

하룻강아지 범 무서운 줄 모른다.

뜻 : 철없이 함부로 덤비는 경우를 말한다.

원님 덕에 나팔 분다.

뜻 : 남의 위세 덕에 자기까지 덩달아 호강한다.

아는 길도 물어 가랬다.

뜻 : 잘 아는 일이라도 세심하게 주의를 하라는 말

발 없는 말이 천 리 간다.

뜻 : 말은 비록 발이 없지만 천 리 밖까지도 순식간에 퍼진다. 말을 삼가야 함을 비유적으로 이르는 말

핑계 없는 무덤이 없다.

뜻 : 무슨 일이든지 핑계를 만들어 낼 수 있다.

입은 삐둘어져도 말은 바로 해라.

뜻 : 아무리 상황이 좋지 못해도 진실은 바로 밝히라는 말

새로운 의미가 되는 관용 표현 쓰기

관용 표현이란 둘 이상의 단어가 결합해서 새로운 뜻이 된 말이에요. 관용 표현에는 담고 있는 의미를 재미있고 쉽게 표현한 말이 많아요. 일상생활에서 흔히 쓰이니까 의미를 잘 익혀 두세요.

마음을 편하게 차분히 쓰는 걸 잊지 마세요.

관용 표현 쓰기 연습

귀를 기울이다.

뜻 : 다른 사람이 하는 말에 관심을 가지고 듣다.

식은 죽 먹기

뜻 : 아주 쉬운 일

발이 넓다.

뜻 : 아는 사람이 많아 활동하는 범위가 넓다.

어깨가 무겁다.

뜻 : 무거운 책임을 져서 마음에 부담이 크다.

발 벗고 나서다.

뜻 : 적극적으로 나서다.

손이 잘 맞다.

뜻 : 함께 일할 때 생각이나 방법이 서로 잘 어울린다.

귀가 얇다.

뜻 : 남들이 하는 말을 너무 쉽게 믿고 행한다.

눈코 뜰 사이 없다.

뜻 : 정신 못 차리게 몹시 바쁘다.

눈을 씻고 보다.

뜻 : 정신을 차리고 집중해서 보다.

다리를 뻗고 자다.

뜻 : 걱정거리가 사라져 마음 편하다.

눈도 깜짝 안하다.

뜻 : 조금도 놀라거나 당황하지 않는다.

발목을 잡다.

뜻 : 어떤 일에 꽉 잡혀 벗어나지 못하게 하다.

파김치가 되다.

뜻 : 몹시 지쳐 기운이 없게 되다.

콧대가 높다.
뜻 : 잘난 체하고 뽐내다.

풀이 죽다.
뜻 : 활기나 기세가 꺾이다.

손을 뻗치다.
뜻 : 어떤 것에 영향을 주다.

간이 크다.
뜻 : 겁이 없고 용감하다.

손에 잡힐 듯하다.
뜻 : 손으로 바로 잡을 수 있을 것 같은 상황이다.

바람을 넣다.

뜻 : 남을 부추겨서 무슨 행동을 하려는 마음이 생기게 만들다.

혀를 내두르다.

뜻 : 상상 이상의 일을 당하거나 보아 놀라고 어이가 없다.

코가 납작해지다.

뜻 : 몹시 무안을 당하거나 기가 죽다.

가슴에 새기다.

뜻 : 잊지 않도록 단단히 마음에 기억하다.

가시방석이다.

뜻 : 앉아 있기에 아주 불안한 자리다.

고개를 못 들다.

뜻 : 창피하거나 부끄러워 떳떳하게 행동하지 못하다.

골치 아프다.

뜻 : 일을 해결하기가 성가시거나 어렵다.

눈이 빠지게 기다리다.

뜻 : 몹시 애타게 오랫동안 기다리다.

머리를 맞대다.

뜻 : 어떤 일을 의논하거나 결정하기 위해 서로 마주 대하다.

물불을 가리지 않다.

뜻 : 위험을 고려하지 않고 막무가내로 행동하다.

옛날이야기에서 유래한 사자성어 쓰기

사자성어는 옛날이야기에서 유래한 네 글자로 이루어진 한자말이에요. 우리나라의 이야기도 있지만 대부분은 중국 역사와 고전에서 나온 것이 많아요.

사자성어는 그 의미를 알고 사용하면 짧은 말로 깊은 뜻과 이야기를 효과적으로 전달할 수 있어요. 또한 삶의 지혜도 배울 수 있는 말들이 많으니 같이 연습해 보아요.

사자성어 쓰기 연습

> 뜻을 생각하면서 바르게 써 보아요.

다	재	다	능	다	재	다	능			

뜻 : 재주와 능력이 많다.

재주와 능력이 많다.

십	중	팔	구	십	중	팔	구			

뜻 : 열 번 중에 여덟 번 혹은 아홉 번은 그러하다.

열 번 중에 여덟 번 혹은 아홉 번은 그러하다.

대	동	소	이	대	동	소	이			

뜻 : 대부분 같고 조금 다르다.

대부분 같고 조금 다르다.

자	업	자	득	자	업	자	득			

뜻 : 자신이 저지른 일의 결과를 자신이 받다.

자신이 저지른 일의 결과를 자신이 받다.

엄	동	설	한	엄	동	설	한			

뜻 : 매서운 겨울의 심한 추위

매서운 겨울의 심한 추위

동	문	서	답	동	문	서	답			

뜻 : 어떤 것을 물어보았을 때 질문과 맞지 않는 엉뚱한 대답을 하다.

어떤 것을 물어보았을 때 질문과 맞지
않는 엉뚱한 대답을 하다.

칠	전	팔	기	칠	전	팔	기			

뜻 : 힘든 일에도 포기하지 않고 일어서서 이루어 내는 정신

힘든 일에도 포기하지 않고 일어서서
이루어 내는 정신

천	차	만	별	천	차	만	별			

뜻 : 여러 가지 사물이 모두 차이가 있고 구별이 있다.

여러 가지 사물이 모두 차이가 있고
구별이 있다.

어	부	지	리	어	부	지	리			

뜻 : 두 사람이 싸우는 사이에 엉뚱한 사람이 쉽게 이득을 가로채다.

두 사람이 싸우는 사이에 엉뚱한 사람
이 쉽게 이득을 가로채다.

백	발	백	중	백	발	백	중			

뜻 : 무언가를 쏘는 것 / 미리 생각한 것들이 모두 들어맞을 때

무언가를 쏘는 것 / 미리 생각한
것들이 모두 들어맞을 때

무	용	지	물	무	용	지	물			

뜻 : 아무 소용이 없는 물건이나 아무짝에도 쓸데없는 것

아무 소용이 없는 물건이나 아무짝에도
쓸데없는 것

천	방	지	축	천	방	지	축			

뜻 : 하늘과 땅이 어딘지 모를 정도로 함부로 행동한다.

하늘과 땅이 어딘지 모를 정도로
함부로 행동한다.

감	지	덕	지	감	지	덕	지			

뜻 : 분에 넘치는 듯싶어 매우 고맙게 여기는 모양

분에 넘치는 듯싶어 매우 고맙게
여기는 모양

좌	충	우	돌	좌	충	우	돌			

뜻 : 이리저리 마구 찌르고 부딪치다.

이리저리 마구 찌르고 부딪치다.

다	다	익	선	다	다	익	선			

뜻 : 많으면 많을수록 더 좋다.

많으면 많을수록 더 좋다.

용	두	사	미	용	두	사	미			

뜻 : 시작은 거창하니 끝은 보잘것없다.

시작은 거창하나 끝은 보잘것없다.

구	사	일	생	구	사	일	생			

뜻 : 여러 번의 죽을 고비를 넘기고 겨우 살아나다.

여러 번의 죽을 고비를 넘기고 겨우
살아나다.

금	상	첨	화	금	상	첨	화			

뜻 : 비단 위에 꽃을 더한다.

비단 위에 꽃을 더한다.

대	기	만	성	대	기	만	성			

뜻 : 큰 그릇을 만드는 데는 시간이 걸린다.

큰 그릇을 만드는 데는 시간이 걸린다.

문	전	성	시	문	전	성	시			

뜻 : 문 앞에 시장이 선 것 같다.

문 앞에 시장이 선 것 같다.

사	필	귀	정	사	필	귀	정			

뜻 : 무슨 일이든 반드시 옳은 이치대로 돌아간다.

무슨 일이든 반드시 옳은 이치대로
돌아간다.

일	거	양	득	일	거	양	득			

뜻 : 한 가지 일로 둘을 얻는다.

한 가지 일로 둘을 얻는다.

일	사	천	리	일	사	천	리			

뜻 : 어떤 일이 거침없이 빨리 진행되다.

어떤 일이 거침없이 빨리 진행되다.

역	지	사	지	역	지	사	지			

뜻 : 처지를 서로 바꾸어 생각한다.

처지를 서로 바꾸어 생각한다.

아름다운 동시와 나에게 힘이 되는 명언 쓰기

윤동주 시인은 일제강점기에 태어난 독립 운동가이자 시인이에요. 100편이 넘는 아름다운 시를 남기고 떠난 우리나라의 대표적인 민족 시인입니다. 아름다운 시를 바른 글씨로 써 보아요.

동시 쓰기

참새 ─윤동주

가을 지난 마당은 하이얀 종이
참새들이 글씨를 공부하지요

째액째액 입으로 받아 읽으며
두 발로는 글씨를 연습하지요

하루 종일 글씨를 공부하여도
짹자 한 자밖에는 더 못 쓰는걸

필기한 내용을 따라 써 보아요.

눈 -윤동주

지난밤에
눈이 소오복이 왔네

지붕이랑
길이랑 밭이랑
추워한다고
덮어 주는 이불인가 봐

그러기에
추운 겨울에만 내리지

 필기한 내용을 따라 써 보아요.

힘이 되는 명언 쓰기

명언은 세상을 살아가는 지혜가 담긴 훌륭한 말이에요. 이런 말들을 마음에 새겨두면
어려움이 닥치거나 힘들 때 우리에게 용기와 희망이 될 수 있어요.
첫 글자를 기준 삼아 줄을 맞춰서 바르게 써 보아요.

사람은 책을 만들고 책은 사람을 만든다.

책을 읽는 데 시간이 없다고 하는 사람은
시간이 있어도 책을 읽지 못한다.

정직함보다 더 값진 유산은 없다.

꿈 꿀 수 있다면 그것을 실현할 수도 있다.

기회는 준비된 사람에게 찾아온다.

끊임없이 떨어지는 물방울은 돌에 구멍을 낸다.

인내는 쓰다. 그러나 그 열매는 달다.

하루라도 책을 읽지 않으면 입안에 가시가
돋는다.

친절한 행동은 아무리 작은 것이라도 결코
헛되지 않다.

사람에게는 두 손이 있다. 한 손은 네 자신을
돕는 손이고, 다른 한 손은 남을 돕는 손이다.

편안하게 먹는 빵 한 조각이 불안 속에서
참석한 잔치보다 낫다.

선한 사람을 친구로 삼아라. 그러면 너도 선한
사람이 될 것이다.

친구를 사귈 때 서로 알아주는 것보다 더
소중한 것은 없다.

우리에게 가장 필요한 책은 우리로 하여금
가장 많이 생각하게 하는 책이다.

숫자와 영어 알파벳 쓰기

숫자 쓰기 연습

숫자 바르게 쓰기

'1, 2, 3, 6, 8, 9, 0'은 연필을 떼지 않고 ❶ 한 획(한 번)에 써요.

'4, 5, 7'은 ❶을 쓰고 연필을 떼고 ❷를 써요. 2획(두 번)에 쓰는 거예요.

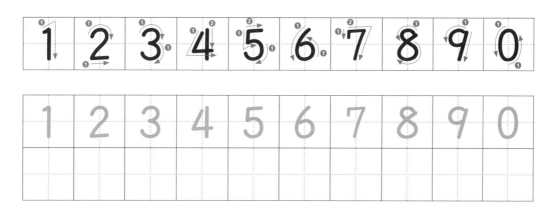

숫자 기울여 쓰기

숫자를 기울여 쓰면 좀 더 쉽게 빨리 쓸 수 있어요.

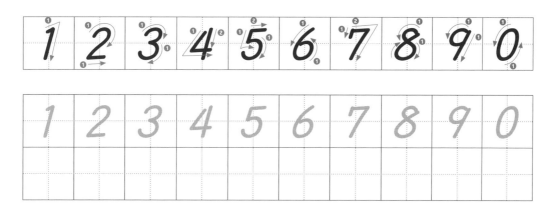

113

영어 알파벳 쓰기 연습

대문자 쓰기

영어 알파벳도 쓰는 순서가 있어요. 거기에 맞게 쓰면 더 쉽게 알파벳을 쓸 수 있어요.
영어도 한글과 마찬가지로 차분한 마음으로 쓰도록 해요.

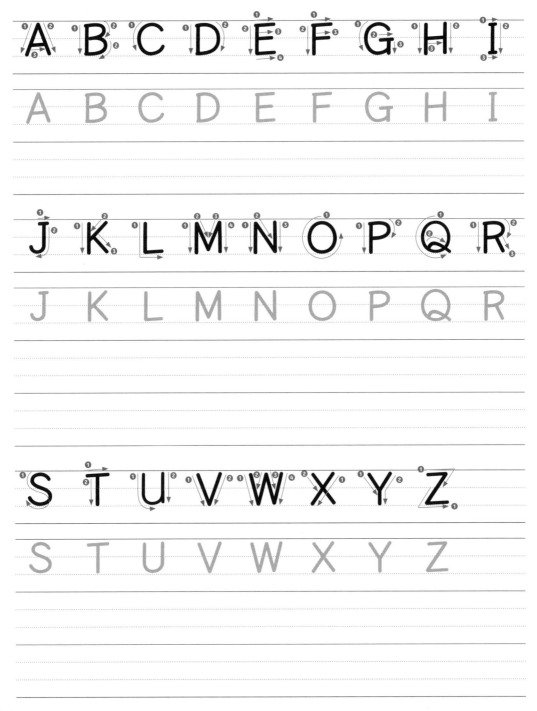

소문자 쓰기

영어도 한글과 마찬가지로 선을 바르게 긋고 글씨들의 크기를 균형 있게 써요.
'a, b, c, d, e'는 ❶로만 표시되어 있기 때문에 연필을 떼지 않고 한 획에 이어서 쓰는
거예요.

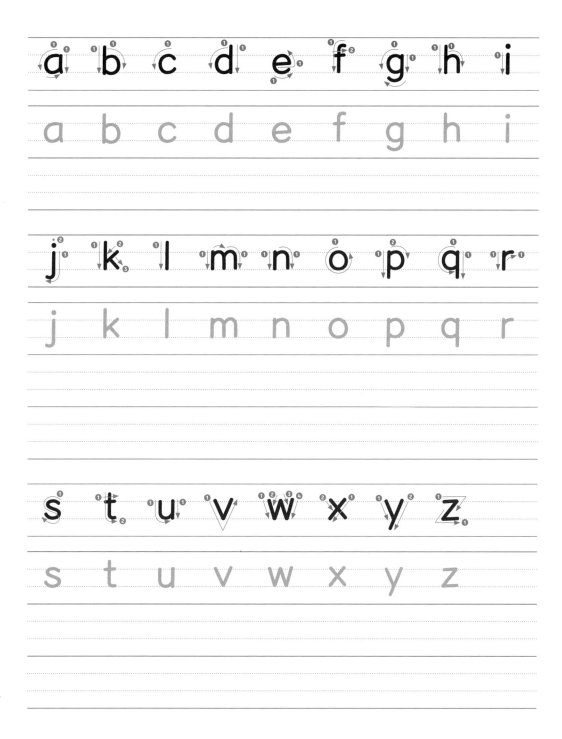

영어 문장 쓰기 연습

Nice to meet you. (만나서 반가워요.)

Nice to meet you.

I like ice cream. (난 아이스크림을 좋아해.)

I like ice cream.

May I help you? (뭘 도와 드릴까요?)

May I help you?

I can speak English. (난 영어를 할 수 있다.)

I can speak English.

Today is a sunny day. (오늘은 맑은 날이다.)

Today is a sunny day.

116

What is the date today?(오늘 며칠이지?)

What is the date today?

You're a very good friend. (너는 정말 좋은 친구야.)

You're a very good friend.

It's such a good idea.(그것은 정말 좋은 생각이다.)

It's such a good idea.

Fish can't live on land.(물고기는 땅에서 살 수 없다.)

Fish can't live on land.

School starts in March.(학교는 3월에 시작한다.)

School starts in March.

4단원

생활 속 글쓰기

여러분은 학생이기 때문에 어른들보다 글씨를 쓸 일이 더 많아요. 그렇기 때문에 평소에 바르게 쓰는 습관을 들이면 글씨가 나날이 꾸준히 발전하게 돼요. 흔히 쓰는 축하 카드나 일기, 메모, 독서 감상문과 노트 필기까지 차분히 바르게 써 보아요.

축하 카드 쓰기

축하 카드에는 전하는 사람의 마음이 담겨 있어요. 글씨에도 정성이 담기면 더 좋겠죠. 여러분도 정성을 담아 고마운 사람들에게 예쁜 글씨로 축하 카드를 보내세요.

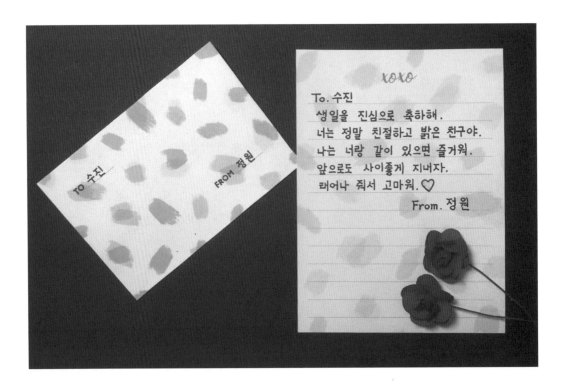

To. 수진

생일을 진심으로 축하해.

너는 정말 친절하고 밝은 친구야.

나는 너랑 같이 있으면 즐거워.

앞으로도 사이좋게 지내자.

태어나 줘서 고마워. ♡

From. 정원

사랑하는 부모님께
세상에서 나를 가장 사랑해 주시는 엄마, 아빠.
언제나 따뜻하게 돌봐 주셔서 감사드려요.
올해도 맛있는 거 많이 먹고 행복하게 보내요.
사랑하고 감사합니다.

– 사랑하는 딸 연서

할아버지께
할아버지, 생신 축하드려요.
할아버지 댁에 갈 때마다 반갑게 맞아 주시고
즐겁게 이야기할 수 있어서 참 좋아요.
온 가족이 모여서 먹는 밥도 너무 맛있어요.
할아버지 항상 건강하세요.
　　　　　　　　　 - 씩씩한 손자 지성 올림

자유롭게 일기 쓰기

일기는 그날그날 자신이 겪은 일이나 생각, 느낌 등을 자유롭게 적은 기록이에요. 일기는 우리가 자주 쓰게 되는 짧은 글이기 때문에 글쓰기 능력 향상은 물론 글씨 연습하기에도 아주 좋아요. 그날 있었던 일을 돌아보면서 바르고 예쁜 글씨로 일기를 쓰도록 해요.

6월 18일 목요일 날씨 : 맑았다가 흐림

제목 : 늦잠 자고 지각한 날

오늘 아침에 늦잠을 잤다.
그래서 지각을 했다.
선생님께서 늦은 이유를 물으셨다.
사실대로 늦잠을 잤다고 말씀드렸다.
선생님께서 내게 평소에 일찍 잠자리에
드는 습관을 가지라고 말하셨다.
수업 시간에 졸음이 와서 무척 힘들었다.
선생님 말씀대로 앞으로는 일찍 자야겠다.

 늦잠 잔 친구의 일기를 따라 써 보아요.

집 주소를 적어 보아요.

서울시 마포구 토정로 12-1 401호

학교, 반, 번호, 이름을 적어 보아요.

별빛 초등학교 3학년 2반 12번 윤정원

보조선 없이 여러분의 주소와 학교, 반, 번호, 이름을 써 보아요.

포스트잇 메모하기

1. 노트 필기를 한 후에 중요한 내용은 포스트잇에 적어서 노트의 여백에 붙여 놓아요.
 중요한 내용이 바로 눈에 띄어서 기억에 오래 남고 시간도 절약할 수 있어요.

삼국시대의 국가들
1. 고구려
2. 백제
3. 신라
4. 가야, 부여

2. 기억해야 할 것들을 적어서 잘 보이는 곳에 붙여 놓아요. 이렇게 붙여 놓으면 깜빡
 해서 하지 못할 일들도 잊지 않고 할 수 있어요.

오늘 할 일
1. 계획표 짜기
2. 책 읽기
3. 줄넘기 100개
4. 강아지와 산책

생각이 깊어지는 독서 감상문 쓰기

 일기가 자신에게 있었던 일을 적은 글이라면 독서 감상문은 책 속의 이야기에 대해 여러분의 생각과 느낌을 적은 글이에요. 책의 줄거리를 정리하고 자신의 생각과 느낌을 쓰면서 글씨 연습도 해 보세요.

날짜 : 6월 7일 **책 제목 :** 토끼와 거북

거북에게 느림보라고 놀린 토끼가

거북과 달리기 시합을 했다.

자신의 실력만 믿고 자만한 토끼는

시합 도중에 낮잠을 잤다.

쉬지 않고 부지런히 달린 거북이

먼저 도착해 시합에서 이겼다.

시합에 진 토끼는 뒤늦은 후회를 했다.

실력만큼 중요한 것은 끈기와 성실함이다.

토끼의 자만심은 멀리 하고

거북의 끈기를 본받아야겠다.

 짧게 쓴 독서 감상문을 따라 써 보아요.

깔끔하게 노트 필기하기

수업 시간에 노트 필기를 할 때는 조금 빠르게 써요. 그리고 필기한 노트를 복습하면서 정리할 때는 바르게 글씨를 쓰는 게 좋아요. 노트를 깔끔하게 정리해야 다시 봤을 때 내용을 빠르게 알 수 있고 기억에도 오래 남아요.

노트 필기에 쓰는 필기구는 연필과 빨간 색연필을 기본으로 쓰고, 파랑이나 초록색 계열로 한 가지 정도만 더 사용하는 게 적당해요.

- 물질의 성질
 ① 물질이 가지고 있는 고유한 특성
 ② 예) 구부러지는 정도, 긁히는 정도, 물에 뜨는 정도, 만졌을 때의 느낌 등

- 다양한 물질의 성질

물질	물질의 성질
철	· 잘 구부러지지 않는다.
	· 단단하다.
	· 물속에 가라앉는다.
나무	· 잘 구부러지지 않는다.
	· 어느 정도 단단하다.
	· 물에 뜬다
플라스틱	· 고무보다는 잘 구부러지지 않는다.
	· 어느 정도 단단하다.
	· 물에 뜬다
고무	· 잘 구부러진다.
	· 질기다.
	· 물속에 가라앉는다.

물질 4 인방
철 나무
플라스틱 고무

> 노트 필기를 할 때는 시작 글자의 왼쪽을 맞춰서 써요. 중요한 내용은 빨간 색연필로 눈에 띄게 표시해요. 보충할 내용은 파란색이나 초록색을 써요.

필기한 내용을 따라 써 보아요.

하루 계획표 만들기

시계 모양의 일일 계획표는 한 번 만들면 계속 지키기가 쉽지 않아요. 왜냐하면 우리가 매일 똑같은 일과를 보내는 게 아니기 때문이죠. 그래서 대략적인 시간을 구분해 놓고 일일 계획표를 만든 후에 코팅을 하면 계속해서 쓸 수 있어요.
포스트잇에 할 일을 적고, 오려서 붙여 넣기만 하면 되는 거예요.

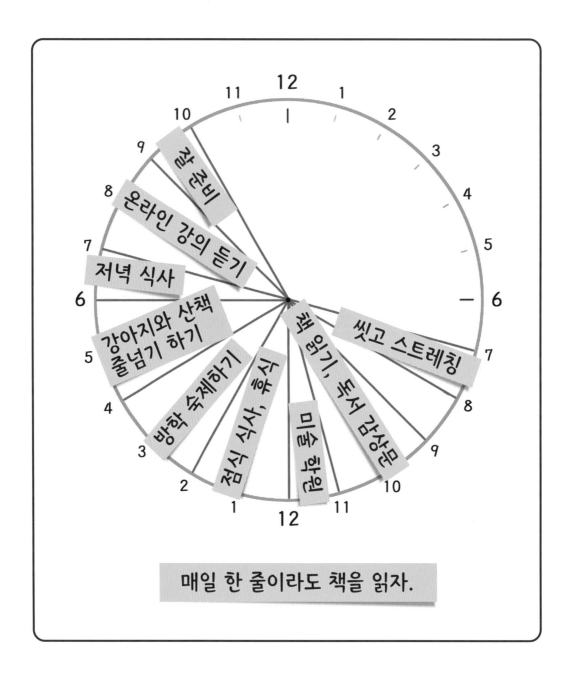

매일 한 줄이라도 책을 읽자.

 포스트잇에 할 일을 적고, 오려서 붙여 넣어 보아요.

다양하게 써 보기

한글 글씨는 시대가 변하고 발전함에 따라 글씨체의 종류가 많아지고 쓰임새도 다양해지고 있어요. 그중에서 우리가 생활하면서 많이 쓰는 글씨체에는 어떤 것들이 있는지 알아보도록 해요.

여러 가지 글씨체

1. 정자체 : 한글의 대표적인 글씨체로 바르게 또박또박 쓴 글씨체예요. 글씨의 기본기를 익히기에 좋아요.

2. 필기체 : 빠르게 글씨를 써야 할 때 유용한 글씨체예요. 글자의 획수를 줄이고 이어 쓰는 게 특징이에요.

3. 반듯하고 깔끔한 글씨체 : 선을 바르게 그을 수만 있어도 쉽게 익힐 수 있는 글씨체예요. 선을 바르게 긋는 데 도움이 되는 글씨체이기도 해요.

4. 동글동글 글씨체 : 글씨의 선들을 동글동글하게 만들어 귀여운 글씨체예요.

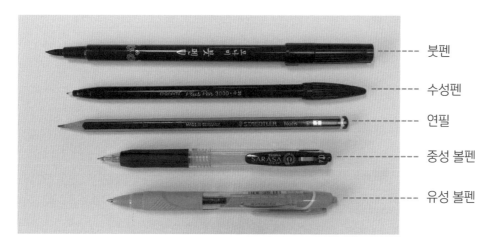

5. **캘리그래피** : 주로 붓을 이용해서 쓰는 글씨예요. 한글 캘리그래피는 널리 보급되어서 누구든 쉽게 접할 수 있어요. 붓 대신 붓펜을 이용해서 간편하게 쓸 수도 있어요.

필기구의 종류와 특징 알아보기

우리가 사용하는 필기구의 특성을 알면 더 효과적으로 다양한 글씨를 쓸 수 있어요. 또한 필요에 따라 적당한 필기구를 골라서 쓰면 더 쉽게 원하는 모양의 글씨를 쓸 수 있어요. 우리가 많이 쓰는 필기구들의 특징을 알아보아요.

붓펜

수성펜

연필

중성 볼펜

유성 볼펜

다양한 필기구

1. **연필** : 심이 단단하고 종이와의 마찰력이 커서 글씨의 모양을 익히기에 좋은 필기구예요. 손의 힘을 기르기에도 제격이에요. 비교적 다루기 쉬워서 글씨 연습용으로 많이 써요.

2. **유성 볼펜** : 펜 끝이 미끄럽게 써지기 때문에 글씨를 빠르게 쓸 수 있어요. 단점은 글씨를 예쁘게 쓰기가 연필보다 조금 까다로워요. 빠르게 글씨를 써야 할 때 유용해요.

3. **중성 볼펜** : 유성 볼펜보다 덜 미끄럽기 때문에 글씨를 예쁘게 쓸 수 있어요. 잉크 색이 밝고 진한 제품이 많아서 글씨가 더 또렷해 보여요.

4. **수성펜 :** 심 끝이 가늘고 단단해서 글씨 연습용으로 많이 쓰여요. 잉크색도 진하고 또렷해서 글씨가 더 눈에 띄고 읽기도 편해요. 많이 쓰이는 제품으로는 모나미 플러스펜이 있어요.

5. **붓펜 :** 붓처럼 쓸 수 있게 만들어진 펜이에요. 붓이 쓰기 번거롭고 어려운 반면에 붓펜은 간편하게 캘리그래피나 붓글씨를 쓸 수 있어요. 모나미 붓펜이 구하기 쉽고 품질도 좋아요.

여러 가지 글씨체로 써 보아요

동글동글 글씨체

귀	여	운		동	글	체	를		동	글	동
글		써	보	아	요	.					

바른 글씨체

집	에		가	면		우	리	집		강	아
지	가		나	를		반	겨	줘	요	.	

필기체

| 글 | 씨 | 를 | | 바 | 르 | 게 | | 쓰 | 면 | | 마 |
| 음 | 이 | | | 차 | 분 | 해 | 져 | 요 | . | | |

| | | | | | | | | | | | |
| | | | | | | | | | | | |

쉽고 재밌는 입체 글자 쓰기

이번에는 예쁜 입체 글자를 같이 써 보도록 해요.

준비물 : 반짝이 볼펜(젤리롤 볼펜), 심이 얇은 중성 볼펜(그림자용)

❶ 반짝이 볼펜이나 젤리 롤 볼펜으로 동글동글 글씨체를 써 주세요. 자음자를 모음자에 비해 크게 쓰면 글씨가 더 귀여워 보여요. 다 쓴 후에 잉크가 마를 때까지 기다려 주세요.

❷ 빛이 왼쪽 위에서 비춘다고 생각하세요. 그러면 글씨의 오른쪽 아래에 그림자가 생겨요.

❸ 이제 중성 볼펜으로 그림자를 그려 넣으면 끝이에요. 쉽고 예쁜 입체 글자가 되었어요.

❹ 그림자의 색은 글자색과 같은 계열 중에서 진한 색을 써 주세요.